Hebridean Desk Diary 2022

Illustrations by Mairi Hedderwick

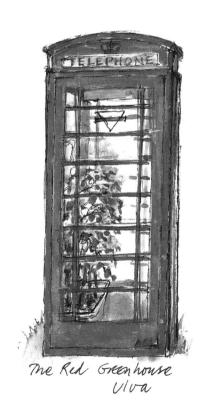

This edition published in 2021 by Birlinn Limited West Newington House 10 Newington Road Edinburgh EH9 1QS

www.birlinn.co.uk

Copyright © Mairi Hedderwick 2021

All rights reserved. No part of this publication may be reproduced, stored or transmitted in any form, or by any means, electronic, mechanical or photocopying, recording or otherwise, without the express written permission of the publisher.

ISBN: 978 1 78027 735 6

British Library Cataloguing-in-Publication Data A Catalogue record for this book is available from the British Library

Printed and bound by PNB Print, Latvia

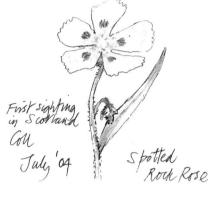

These Hebridean sketches have been garnered over a period of fifty years – some whilst living on one of

the islands, others as I escaped from mainland exile. Some landmarks are no more – a post box disappeared, the old pier superseded by the new, many hens long gone into the pot. The mountains and headlands and the horizon line of the sea, however, never change – or diminish. And neither do the midges.

The Clyde islands of Arran are not truly Hebridean, but as one set of forebears hailed from Corrie, I am sure that they would have been pleased with its inclusion, as I hope you are with this Hebridean diary.

- Maini Heddermok

Jan	uary	y An	r Fa	oille	ach		Fel	orua	ry A	n Ge	earra	an		Ma	rch	Am	Màrl			
Μ	Т	W	Τ	F	S	S	М	T	W	Τ	F	S	S	Μ	Τ	W	Τ	F	S	S
					1	2	***********	1	2	3	4	5	6		1	2	3	4	5	6
3	4	5	6	7	8	9	7	8	9	10	11	12	13	7	8	9	10	11	12	13
10	11	12	13	14	15	16	14	15	16	17	18	19	20	14	15	16	17	18	19	20
17	18	19	20	21	22	23	21	22	23	24	25	26	27	21	22	23	24	25	26	27
24	25	26	27	28	29	30	28							28	29	30	31			
31																				
Apr	il Ar	n Gil	olea	n			Ma	y Ar	ı Cè	itear	1			Jui	ne A	n t-Ò	gm	hios		
M	Т	W	T	F	S	S	Μ	Τ	W	Τ	F	S	S	Μ	Τ	W	T	F	S	S
				1	2	3							1			1	2	3	4	5
4	5	6	7	8	9	10	2	3	4	5	6	7	8	6	7	8	9	10	11	12
11	12	13	14	15	16	17	9	10	11	12	13	14	15	13	14	15	16	17	18	19
18	19	20	21	22	23	24	16		18	19	20	21	22	20		22	23	24	25	26
25	26	27	28	29	30		23		25	26	27	28	29	27	28	29	30			
							30	31												
Jul	y An	t-lu	cha	ľ			Au	gust	An	Lùn	asta			Se	pten	nber	An	t-Su	Itain	
Jul ₂	y An T	t-lu W	cha T	r F	S	S	Au M	gust T	: An W	Lùn: T	asta F	S	S	Se M		nber W	An T	t-Su F	Itain S	S
					S 2	S 3							S 7							
				F			M	Т	W	Т	F	S					Т	F	S	S
М	Т	6 13	7 14	F 1 8 15	2 9 16	3	M 1 8 15	T 2 9 16	3 10 17	T 4 11 18	5 12 19	S 6	7	5 12	6 13	7 14	T 1 8 15	F 2 9 16	S 3	S 4
4 11 18	5 12 19	6 13 20	7 14 21	F 1 8 15 22	2 9 16 23	3 10 17 24	M 1 8 15 22	T 2 9 16 23	3 10 17 24	T 4 11	5 12	S 6 13	7 14	5 12	6 13 20	7 14 21	T 1 8 15 22	F 2 9 16 23	S 3 10	S 4 11
4 11	T 5 12	6 13	7 14	F 1 8 15	2 9 16	3 10 17	M 1 8 15	T 2 9 16 23	3 10 17	T 4 11 18	5 12 19	6 13 20	7 14 21	5 12	6 13	7 14	T 1 8 15	F 2 9 16	3 10 17	S 4 11 18
4 11 18	5 12 19	6 13 20	7 14 21	F 1 8 15 22	2 9 16 23	3 10 17 24	M 1 8 15 22	T 2 9 16 23	3 10 17 24	T 4 11 18	5 12 19	6 13 20	7 14 21	5 12	6 13 20	7 14 21	T 1 8 15 22	F 2 9 16 23	3 10 17	S 4 11 18
4 11 18 25	5 12 19	6 13 20 27	7 14 21 28	F 1 8 15 22 29	2 9 16 23 30	3 10 17 24	M 1 8 15 22 29	T 2 9 16 23	3 10 17 24 31	T 4 11 18 25	5 12 19 26	6 13 20 27	7 14 21 28	5 12 19 26	6 13 20	7 14 21 28	T 1 8 15 22 29	F 9 16 23 30	S 3 10 17 24	S 4 11 18 25
4 11 18 25	5 12 19 26	6 13 20 27	7 14 21 28	F 1 8 15 22 29	2 9 16 23 30	3 10 17 24	M 1 8 15 22 29	7 2 9 16 23 30	3 10 17 24 31	T 4 11 18 25	5 12 19 26	6 13 20 27	7 14 21 28	5 12 19 26	6 13 20 27	7 14 21 28	T 1 8 15 22 29	F 9 16 23 30	S 3 10 17 24	S 4 11 18 25
4 11 18 25	5 12 19 26	6 13 20 27	7 14 21 28	F 1 8 15 22 29	2 9 16 23 30	3 10 17 24 31	M 1 8 15 22 29	T 2 9 16 23 30	3 10 17 24 31 ber W	T 4 11 18 25 Ant T	5 12 19 26	6 13 20 27	7 14 21 28	5 12 19 26	6 13 20 27	7 14 21 28	T 1 8 15 22 29 An [2 9 16 23 30	\$ 3 10 17 24 hlack	S 4 11 18 25 and S
4 11 18 25	5 12 19 26	6 13 20 27	7 14 21 28	F 1 8 15 22 29	2 9 16 23 30	3 10 17 24 31	M 1 8 15 22 29	7 2 9 16 23 30	3 10 17 24 31	T 4 11 18 25	5 12 19 26	6 13 20 27	7 14 21 28	5 12 19 26	6 13 20 27	7 14 21 28	1 8 15 22 29	2 9 16 23 30	3 10 17 24	S 4 11 18 25
4 11 18 25 Oc	5 12 19 26	6 13 20 27	7 14 21 28 1 Dà	F 1 8 15 22 29	2 9 16 23 30	3 10 17 24 31	M 1 8 15 22 29 No	T 2 9 16 23 30 vvem T 1 8	3 10 17 24 31 ber W	T 4 11 18 25 Ant T 3	5 12 19 26	\$ 6 13 20 27 S	7 14 21 28 n S	5 12 19 26 De	6 13 20 27 cem	7 14 21 28 ber W	T 1 8 15 22 29 An [T	F 2 9 16 23 30 Dùbh F 2	3 10 17 24	S 4 11 18 25
M 4 11 18 25 Occ M 3	T 5 12 19 26 T 4	6 13 20 27 W	7 7 14 21 28 T Dà	F 1 8 15 22 29 mha F	2 9 16 23 30	3 10 17 24 31 S	M 1 8 15 22 29 No M 7	T 2 9 16 23 30 vem T 1 8	3 10 17 24 31 ber W 2 9	T 4 11 18 25 Ant T 3 10	5 12 19 26 -Sar F 4 11	S 6 13 20 27 27	7 14 21 28 n S 6 13	5 12 19 26 De	6 13 20 27 cem T 6 13	7 14 21 28 ber W	T 1 8 15 22 29 An [T 1 8	F 2 9 16 23 30 Dùbh F 2 9	\$ 3 10 17 24 S 3 10	S 4 11 18 25 And S 4 11
M 4 11 18 25 Occ M 3 10	T 5 12 19 26 ttobe	6 13 20 27 W 5 12	7 14 21 28 T Dà T 6 13	F 1 8 15 22 29 mha F	2 9 16 23 30 iir S 1 8 15	3 10 17 24 31 S 2 9 16	M 1 8 15 22 29 No M 7 14	T 2 9 16 23 30 vvem T 1 8 15 22	3 10 17 24 31 ber W 2 9 16	T 4 11 18 25 Antt T 3 10 17	5 12 19 26 -San F 4 11 18	S 6 13 20 27 mhai S 5 12 19	7 14 21 28 n S 6 13 20	5 12 19 26 De M 5 12	6 13 20 27 cem T 6 13 20	7 14 21 28 ber W	T 1 8 15 22 29 An [T 1 8 15	F 2 9 16 23 30 Dùbh F 2 9 16	S 3 10 17 24 S 3 10 17	S 4 11 18 25 3 4 11 18

Jan	January Am Faoilleach Fe			ebruary An Gearran					Ма	March Am Màrt										
Μ	Τ	W	Т	F	S	S	Μ	T	W	Т	F	S	S	Μ	Τ	W	T	F	S	S
2 9 16 23 30	3 10 17 24 31	4 11 18 25	5 12 19 26	6 13 20 27	7 14 21 28	1 8 15 22 29	6 13 20 27	7 14 21 28	1 8 15 22	2 9 16 23	3 10 17 24	4 11 18 25	5 12 19 26	6 13 20 27	7 14 21 28	1 8 15 22 29	2 9 16 23 30	3 10 17 24 31	4 11 18 25	5 12 19 26
Apr	il Ai	n Gil	olea	n			Ma	y Ar	Cè	itear	1			Jui	ne A	n t-C	gm	hios		
Μ	Т	W	Τ	F	S	S	Μ	T	W	Т	F	S	S	Μ	T	W	Τ	F	S	S
3 10 17 24	4 11 18 25	5 12 19 26	6 13 20 27	7 14 21 28	1 8 15 22 29	2 9 16 23 30	1 8 15 22 29	2 9 16 23 30	3 10 17 24 31	4 11 18 25	5 12 19 26	6 13 20 27	7 14 21 28	5 12 19 26	6 13 20 27	7 14 21 28	1 8 15 22 29	2 9 16 23 30	3 10 17 24	4 11 18 25
Jul	y An	t-lu	cha	r			Au	gust	An	Lùna	asta			Se	oten	nber	An	t-Su	ltain	
July M	y An T	t-lu W	cha T	r F	S	S	Au M	gust T	An W	Lùna T	asta F	S	S	Se	oten	nber W	An T	t-Su	ltain S	S
					S 1 8 15 22 29	2 9 16 23 30		T 1 8 15 22					6 13 20 27							3 10 17 24
3 10 17 24 31	T 4 11 18 25	5 12 19 26	6 13 20 27	7 14 21	1 8 15 22 29	2 9 16 23	7 14 21 28	T 1 8 15 22 29	2 9 16 23 30	3 10 17 24 31	F 4 11 18	5 12 19 26	6 13 20 27	M 4 11 18 25	5 12 19 26	6 13 20 27	7 14 21	F 1 8 15 22 29	S 9 16 23 30	3 10 17 24
3 10 17 24 31	T 4 11 18 25	5 12 19 26	6 13 20 27	7 14 21 28	1 8 15 22 29	2 9 16 23	7 14 21 28	1 8 15 22 29	2 9 16 23 30	3 10 17 24 31	F 4 11 18 25	5 12 19 26	6 13 20 27	M 4 11 18 25	5 12 19 26	6 13 20 27	7 14 21 28	F 1 8 15 22 29	S 9 16 23 30	3 10 17 24

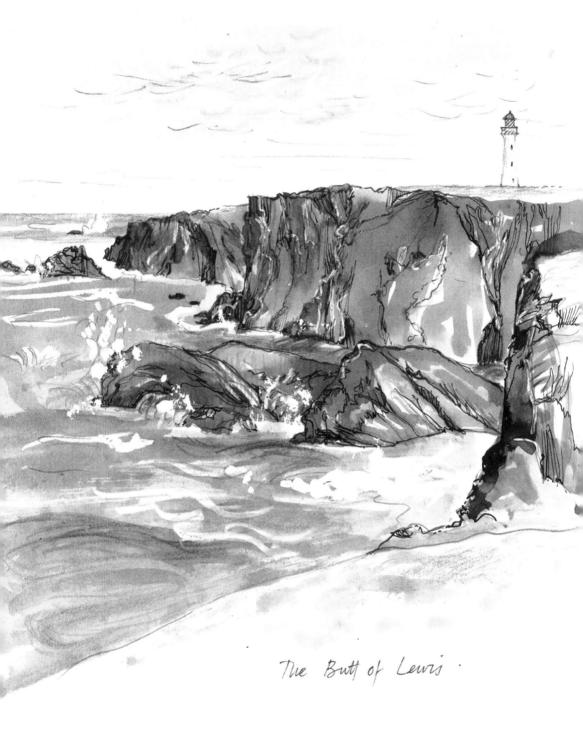

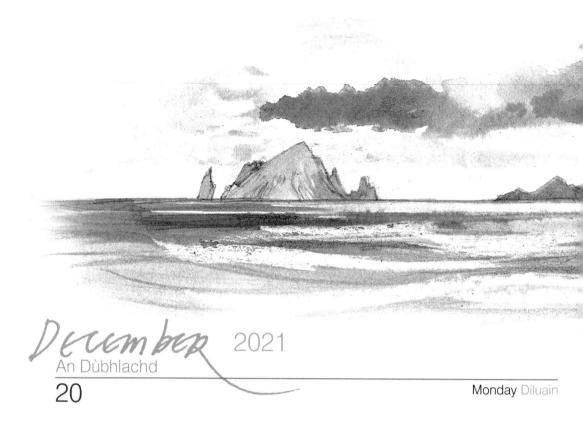

21 Winter Solstice Grian-stad a' Gheamhraidh

Tuesday Dimàirt

Wednesday Diciadain

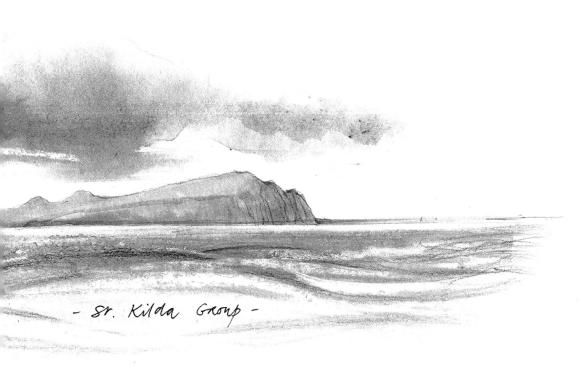

Friday Dihaoine	Christmas Eve Oidhche nam Bannag	24
Saturday Disathairne	Christmas Day Là na Nollaige	25
Sunday Didòmhnaich	Boxing Day Là nam Bogsa	26

27

Bank Holiday Là-fèill Banca

Monday Diluain

28 Bank Holiday Là-fèill Banca

Tuesday Dimàirt

29

Wednesday Diciadain

30

Thursday Diardaoin

·Raasay

Friday Dihaoine

Hogmanay Oidhehe Challainn

Saturday Disathairne

New Year's Day Là na Bliadhn' Ùire

1

Sunday Didòmhnaich

2

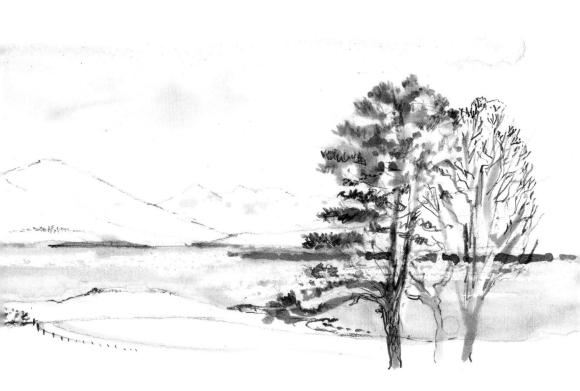

Bank Holiday Là-fèill Banca

Monday Diluain

Bank Holiday (Scotland) Là-fèill Banca 4

Tuesday Dimàirt

5

Wednesday Diciadain

6

Thursday Diardaoin

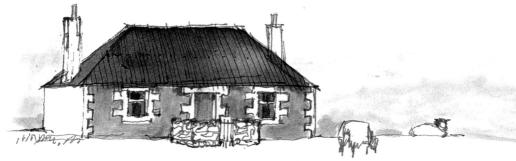

5 carrings

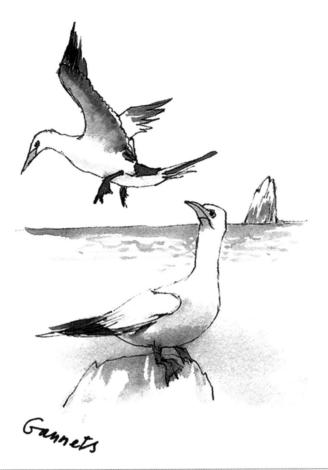

	-
Friday Dihaoine	/
•	- /

		-
Saturday Disathaime	9	Q
		_

	nananan
	-
Sunday Didòmhnaich	(
odriday Didontination	_

11 Tuesday Dimàirt

12 Wednesday Diciadain

Friday Dihaoine	14
Saturday Disathairne	15
Sunday Didòmhnaich	16

18 Tuesday Dimàirt

19 Wednesday Diciadain

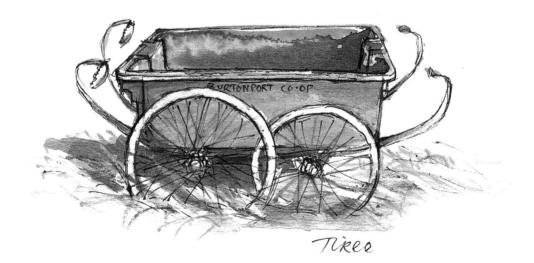

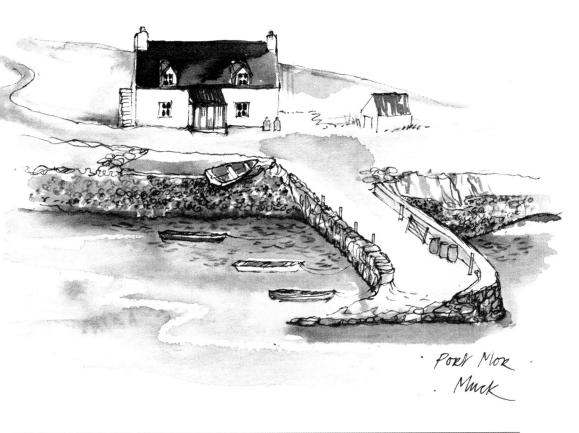

Friday Dihaoine	2	1	

Saturday Disathairne	22

Sunday Didòmhnaich	0	-)
ounday bloomination	2	J)

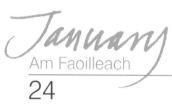

25 Burns Night Fèill Burns Tuesday Dimàirt

26 Wednesday Diciadain

Thursday Diardaoin

28 Friday Dihaoine

29 Saturday Disathairne

30 Sunday Didòmhnaich

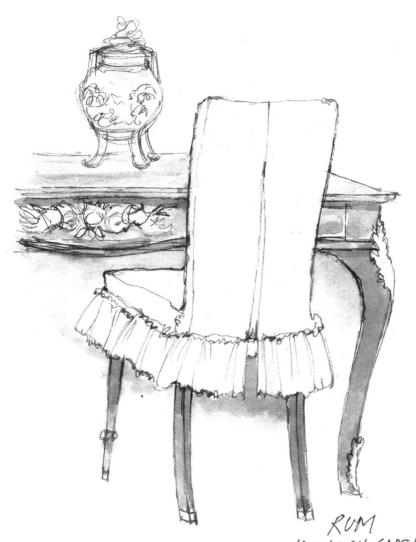

Lady Monica's
PRAWING ROOM

January February Am Faoilleach An Gearran 31

1 Tuesday Dimàirt

Monday Diluain

2 Candlemas Là Fhèill Moire nan Coinnlean Wednesday Diciadain

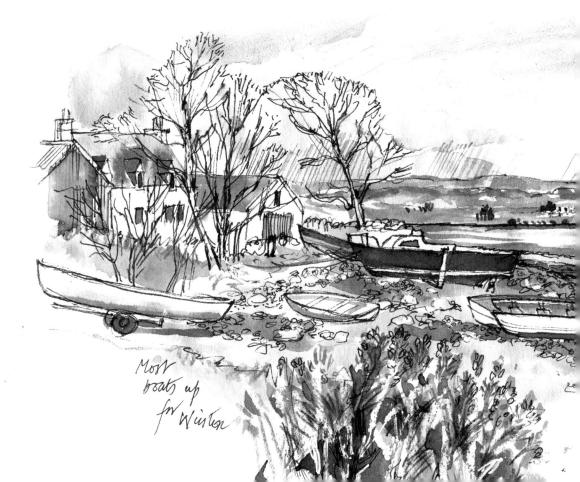

Thursday Diardaoin	3
Friday Dthaoine	4
Saturday Disathairne	5
Sunday Didòmhnaich	6
	a server of
TO CHILLEE.	pom Skye
Liber	

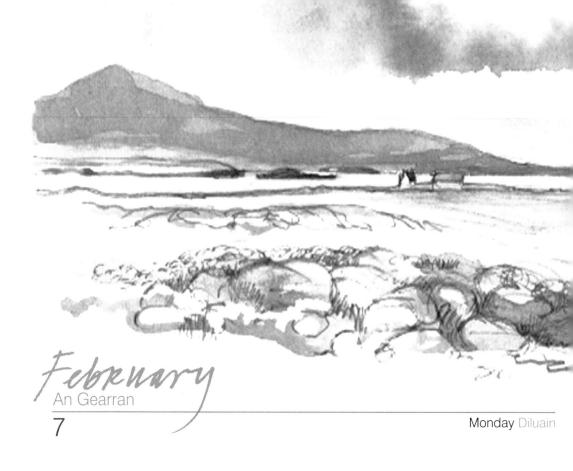

8 Tuesday Dimàirt

9 Wednesday Diciadain

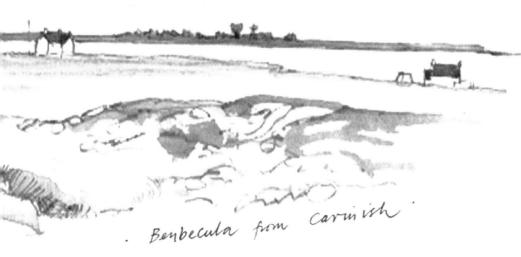

Friday Dihaoine	11
Saturday Disathairne	12
Sunday Didòmhnaich	13

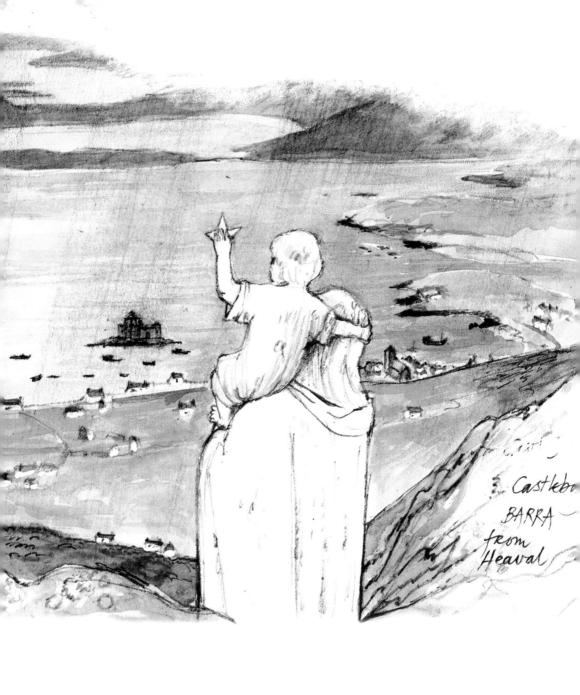

Tuesday Dimàirt	15
Wednesday Diciadain	16
Thursday Diardaoin	17
Friday Dihaoine	18
Saturday Disathairne	19
Sunday Didòmhnaich	20

22 Tuesday Dimàirt

Wednesday Diciadain

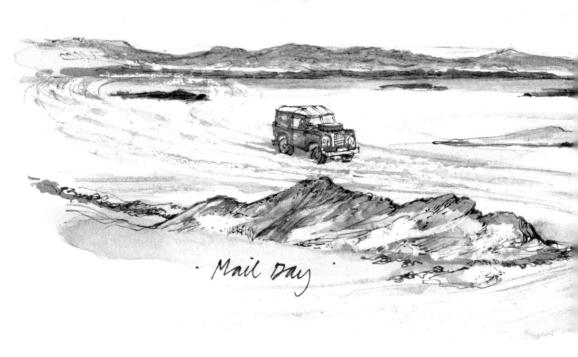

Thursday Diardaoin	24
Friday Dihaoine	25
Saturday Disathairne	26
Sunday Didòmhnaich	27
	- Company of the Comp

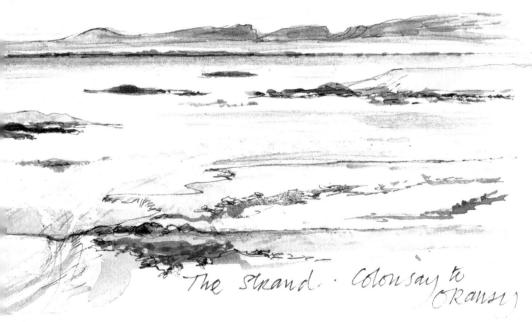

28		Monday Diluain
1	St David's Day Là Fhèill Dhaibhidh	Tuesday Dimàirt
	Shrove Tuesday Dimàirt Inid	
2	Ash Wednesday Diciadain na Luaithre	Wednesday Diciadain
3		Thursday Diardaoin
4		Friday Dihaoine
5		Saturday Disathairne
6		Sunday Didòmhnaich

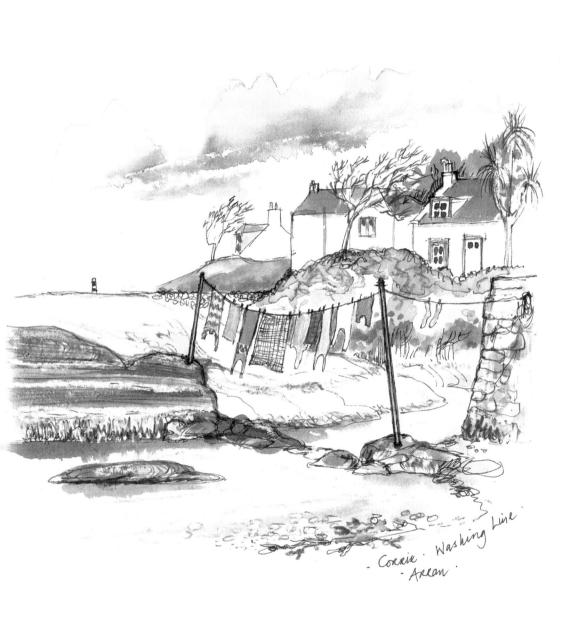

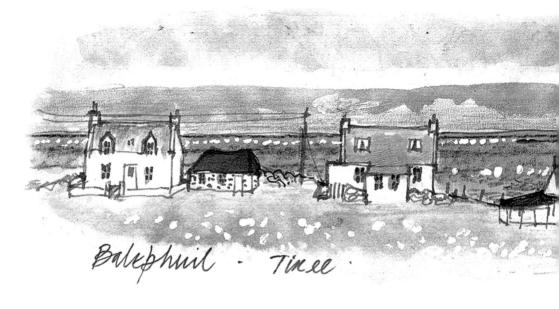

March/ Am Màrt

7 Monday Diluain

8 Tuesday Dimàirt

9 Wednesday Diciadain

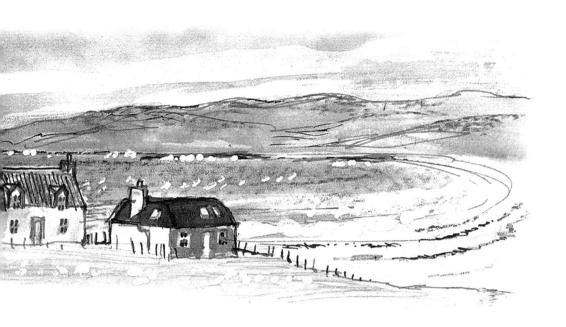

Friday Dihaoine	11
Saturday Disathairne	12
Sunday Didòmhnaich	13

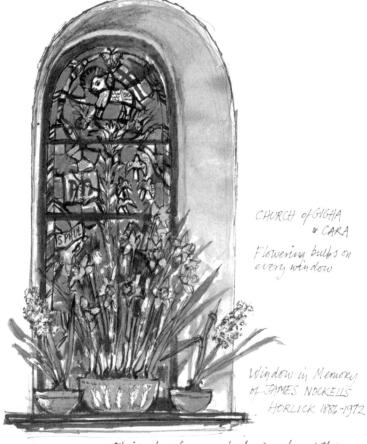

Thick perfume of dying hycinths Killing me sweethy as I work.

March/ Am Màrt 14

Monday Diluain

Wednesday Diciadain		16
Thursday Diardaoin	St Patrick's Day Là Fhèill Pàdraig	17
	Bank Holiday (Northern Ireland) Là-fèill Banca	. ,
Friday Dihaoine		18
		. 0
Saturday Disathairne		19
Sunday Didòmhnaich	Vernal Equinox Co-fhad-thràth an Earraich	20

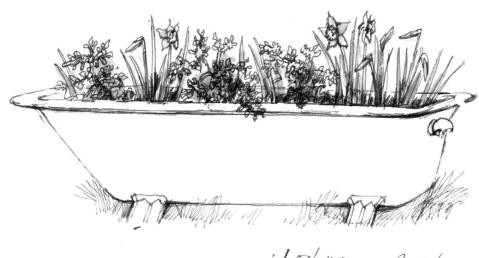

· Lochkanza Garden · ARRAN ·

22 Tuesday Dimàirt

Wednesday Diciadain

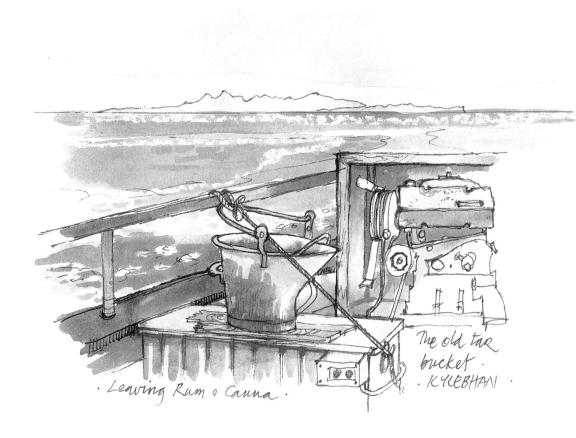

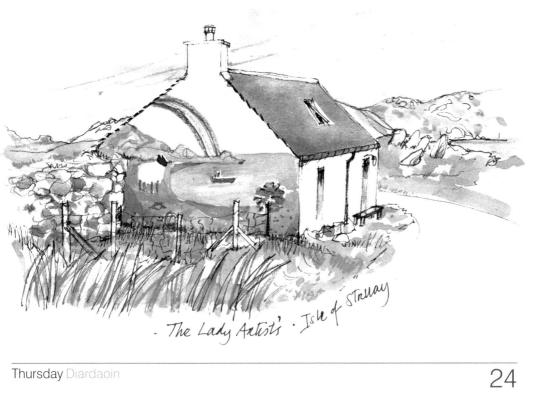

	-
Thursday Diardaoin	24

Friday Dihaoine	25

Saturday Disathairne	26

Sunday Didòmhnaich	Mothers' Day Là nam Màthair	27
	British Summer Time begins	
	Hair Chambraidh Dhraatainn	

Am Màrt An Giblean	
28	Monday Diluain
29	Tuesday Dimàirt
30	Wednesday Diciadain
31	Thursday Diardaoin
April Fools' Day Là na Gogaireachd	Friday Dihaoine
2	Saturday Disathairne
3	Sunday Didòmhnaich

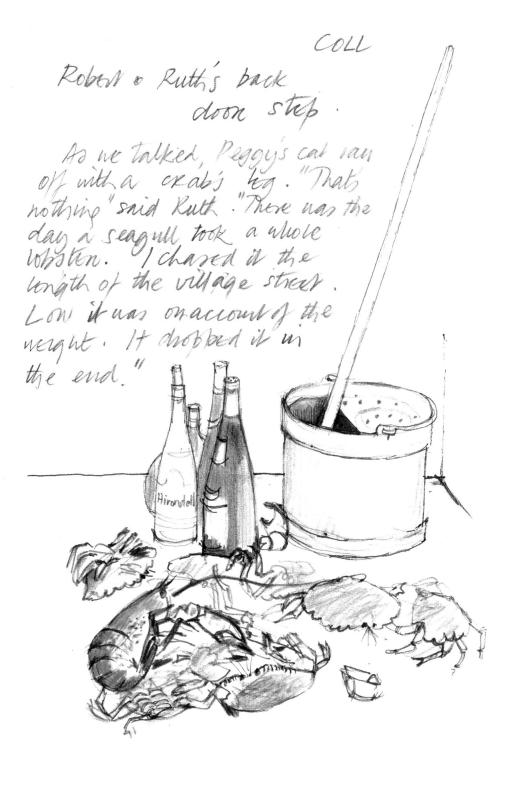

5 Tuesday Dimàirt

6 Wednesday Diciadain

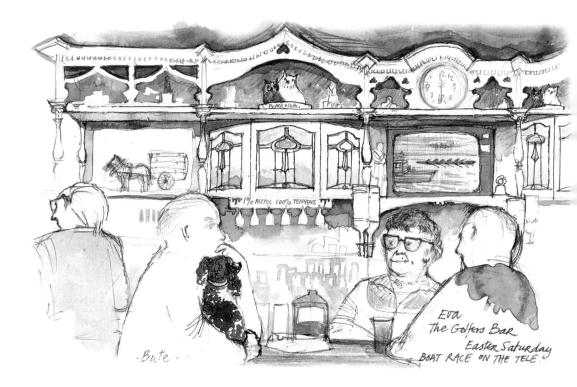

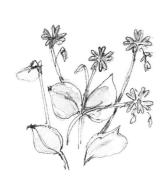

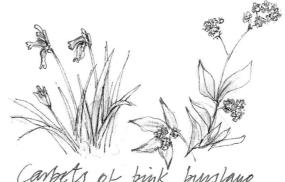

Carpets of bink binslave, garlie, bluebells, forger menots, aconifes o bringeses colowsay House GARDENS.

Thursday Diardaoin	7
Friday Dihaoine	8
Saturday Disathairne	9

12 Tuesday Dimàirt

13 Wednesday Diciadain

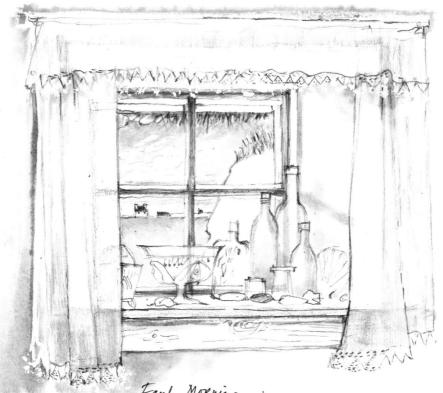

Early Morning Tiree Window.

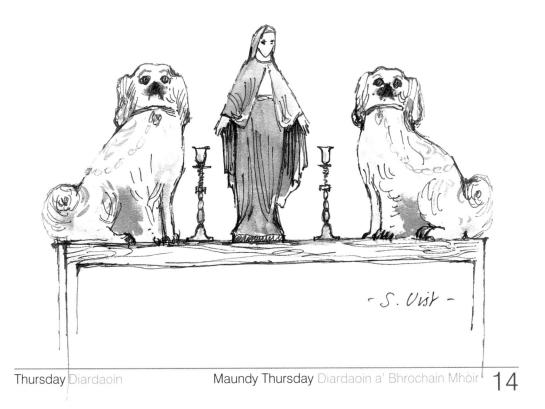

Friday Dihaoine

Good Friday Dihaoine na Càisge

15

Saturday Disathairne

16

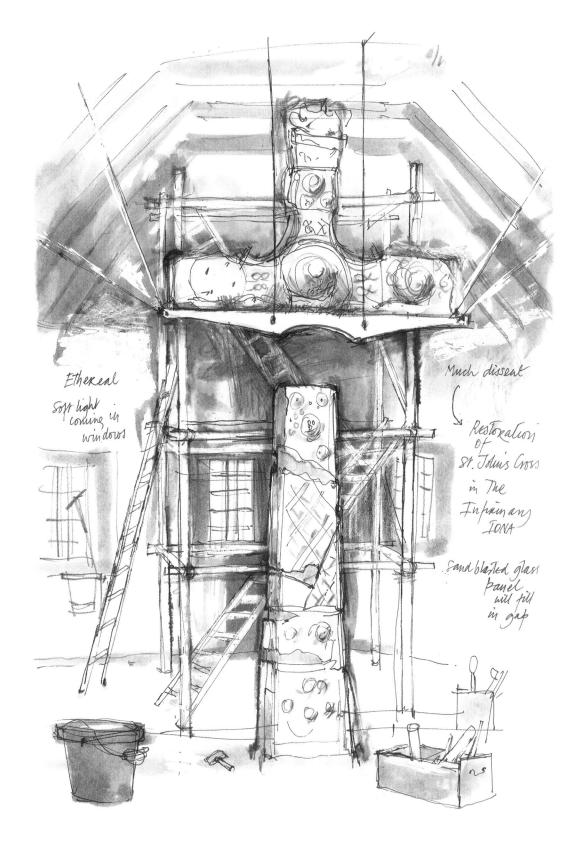

	21 1	/
No. of Street, or other Persons, or other Person	400	RIU
/	An	Giblean

Monday Diluain	Easter Monday Diluain na Càisge	18
Tuesday Dimàirt		19
Wednesday Diciadain		20
Thursday Diardaoin		21
Friday Dihaoine		22
Saturday Disathairne St	George's Day Là an Naoimh Seòras	23
Sunday Didòmhnaich		24

26 Tuesday Dimàirt

Wednesday Diciadain

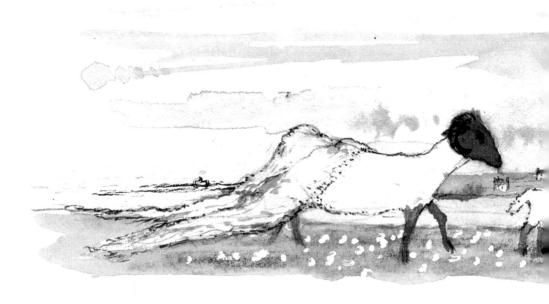

An Giblean

Friday Dihaoine

Saturday Disathairne

30

Sunday Didòmhnaich

Beltane Là Buidhe Bealltainn

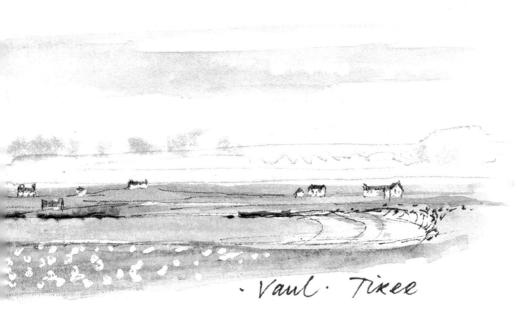

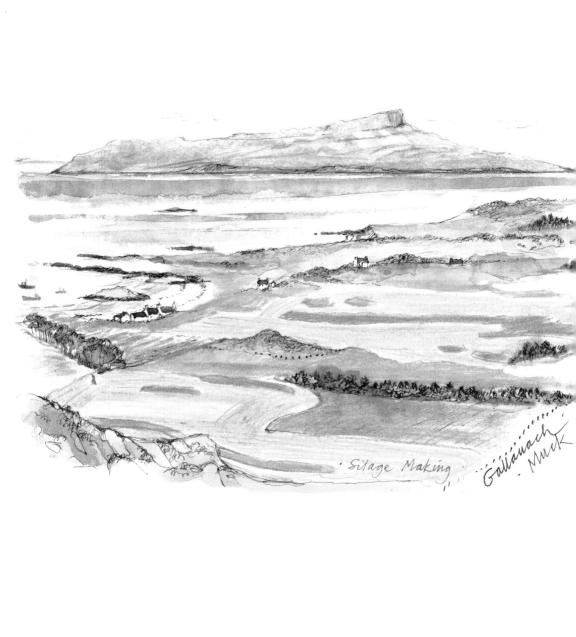

	An Cèiteal	n
Monday Diluain	Bank Holiday Là-fèill Banca	2
Tuesday Dimàirt		3
Wednesday Diciadain		4
Thursday Diardaoin		5
Friday Dihaoine		6
Saturday Disathairne		7
Sunday Didòmhnaich		8

10

Tuesday Dimàirt

11

Wednesday Diciadain

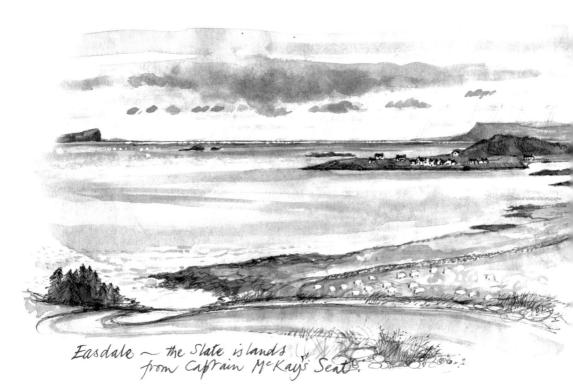

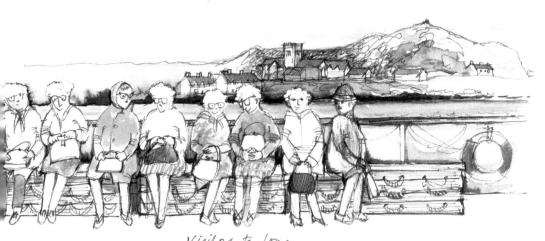

Visitors to lona. No one looking whose they are going ...

Thursday Diardaoin	12
Friday Dihaoine	13
Saturday Disathairne	14
Sunday Didòmhnaich	15

16	Monday Diluain
17	Tuesday Dimàirt
18	Wednesday Diciadain
19	Thursday Diardaoin
20	Friday Dihaoine
21	Salurday Disathairne
22	Sunday Didòmhnaich

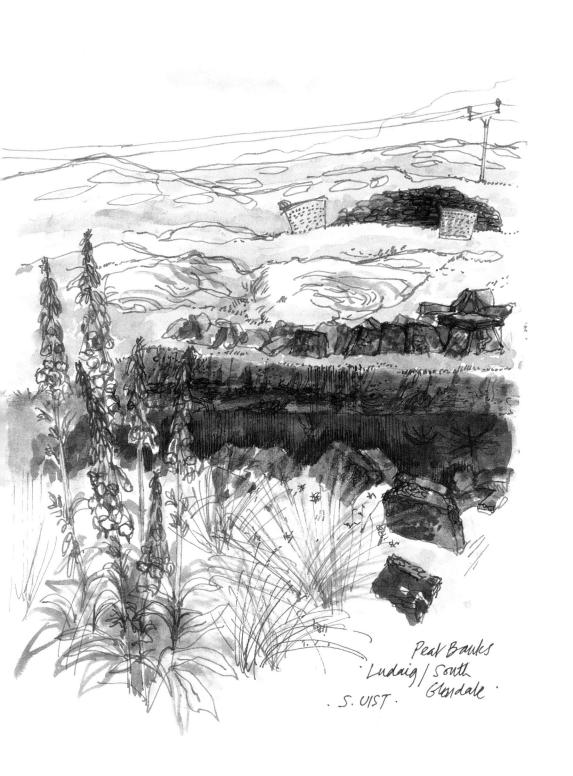

24 Tuesday Dimàirt

Wednesday Diciadain

26 Ascension Day Deasghabhail Thursday Diardaoin

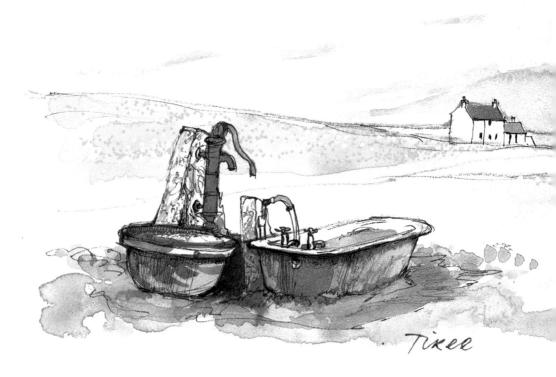

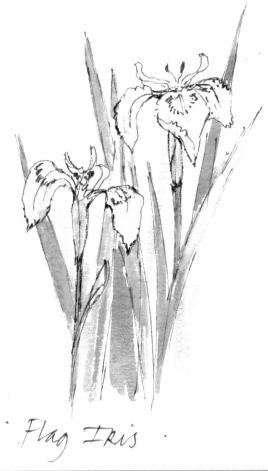

Friday Dihaoine 27

Saturday Disathairne 28

Sunday Didòmhnaich 29

31 Tuesday Dimàirt

1 Wednesday Diciadain

2 Spring Bank Holiday Thursday Diardaoin Là-fèill Banca an Earraich

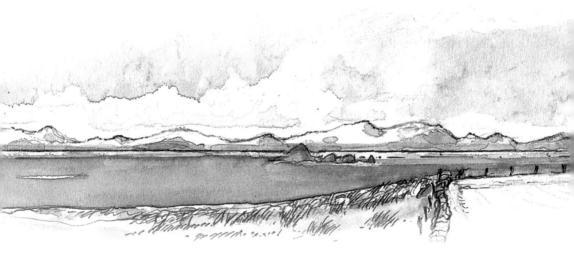

Friday Dihaoine	Queen's Platinum Jubilee Bank Holiday Là-fèill Banca	3
Saturday Disathairne		4
Sunday Didòmhnaich	Whitsunday or Pentecost Didòmhnaich na Caingis	5

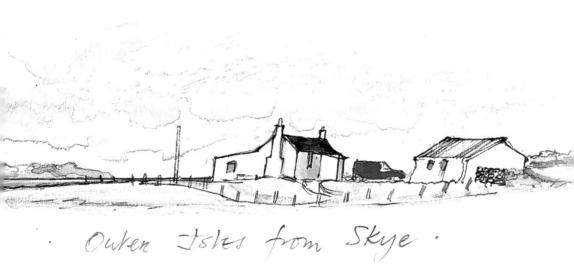

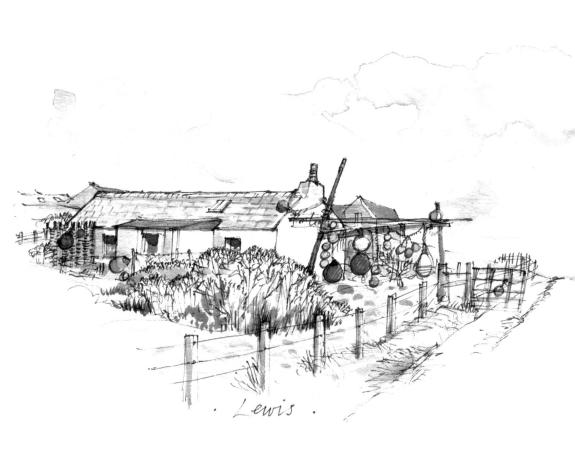

	7 Tr Cyminos
Monday Diluain	6
Tuesday Dimàirt	7
Wednesday Diciadain	8
Thursday Diardagia	
Thursday Diardaoin	9
Friday Dihaoine	10
Saturday Disathairne	11
Sunday Didòmhnaich	12

14 Tuesday Dimàirt

Wednesday Diciadain

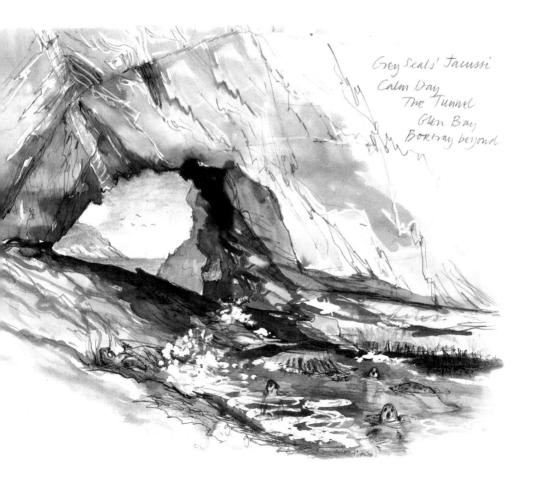

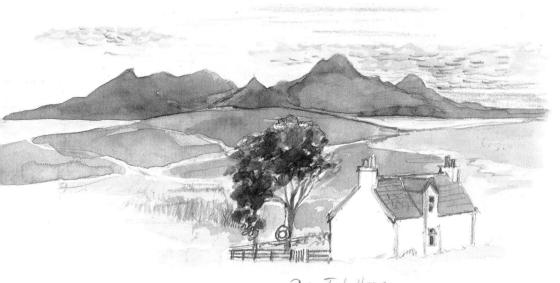

Mc. Top House. Cleadale tigg

Thursday Diardaoin	16
Thursday Diardaolir	7/2
a constant of the same of the same state of the same o	10
	10
	. 0

***************************************	-	_
Friday Dihaoine 1	7	,

Saturday Disathairne	18
	10

Sunday Didòmhnaich Fathers' Day Là nan Athair

Actorio	
/	Juno,
	An t-Ògmhios

An t-	Ògmhios	
20		Monday Diluain
21	Summer Solstice Grian-stad an t-Samhraidh	Tuesday Dimàirt
22		Wednesday Diciadain
23		Thursday Diardaoin
24		Friday Dihaoine
25		Saturday Disathairne
26		Sunday Didòmhnaich

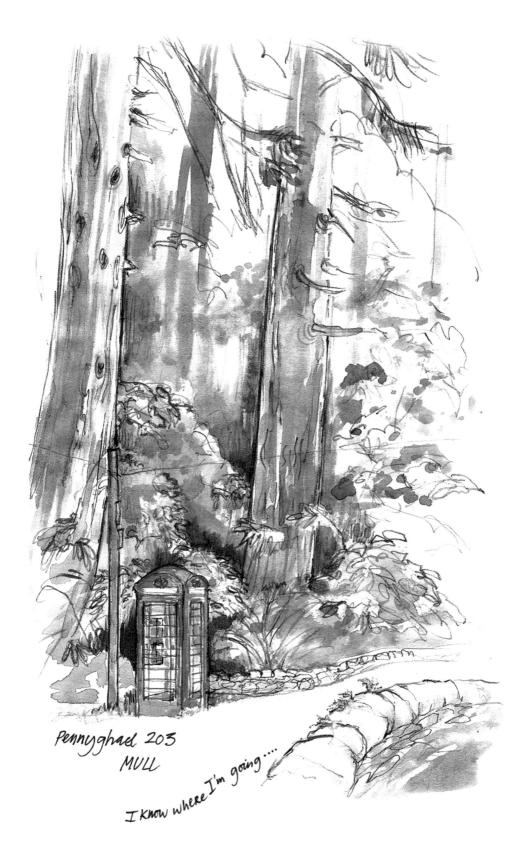

28 Tuesday Dimàirt

Wednesday Diciadain

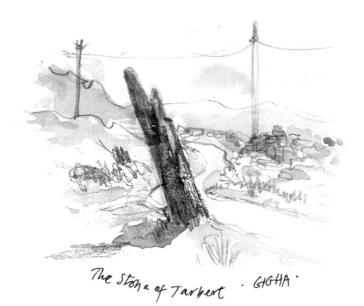

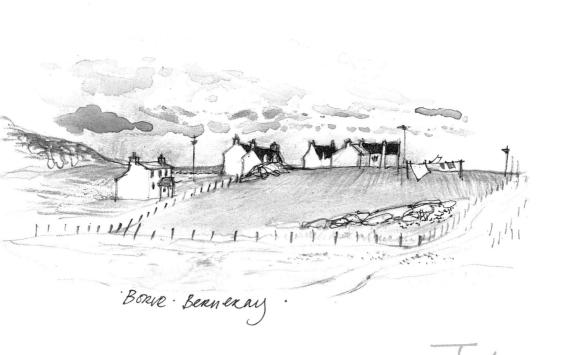

Friday Dihaoine

An t-luchar

1

Saturday Disathairne 2

Sunday Didòmhnaich

10

An t-luchar	
4	Monday Diluain
5	Tuesday Dimàirt
6	Wednesday Diciadain
7	Thursday Diardaoin
8	Friday Dihaoine
9	Saturday Disathairne

Sunday Didòmhnaich

Breachacha Castles

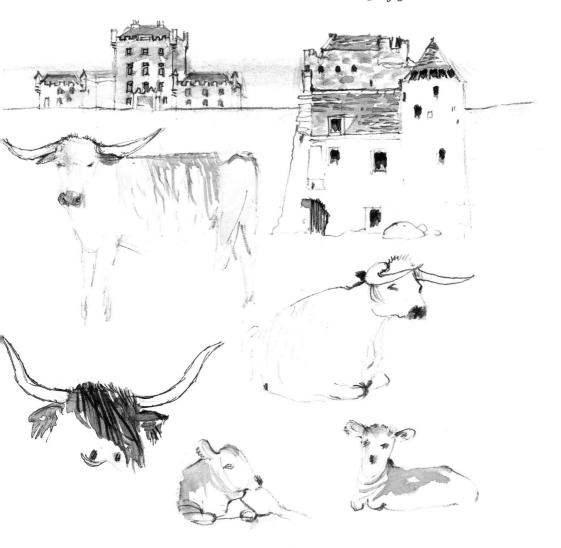

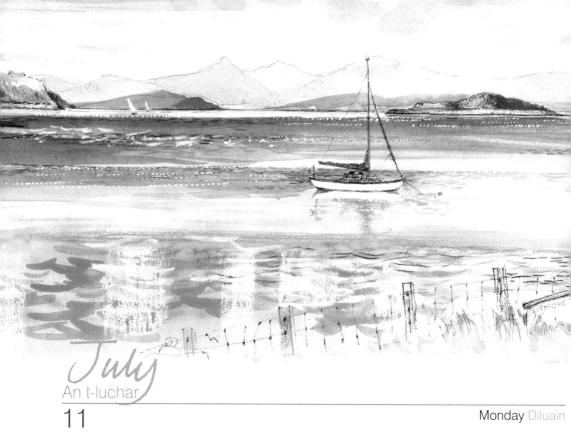

Bank Holiday (Northern Ireland) Là-fèill Banca

Tuesday Dimàirt

13

Wednesday Diciadain

14

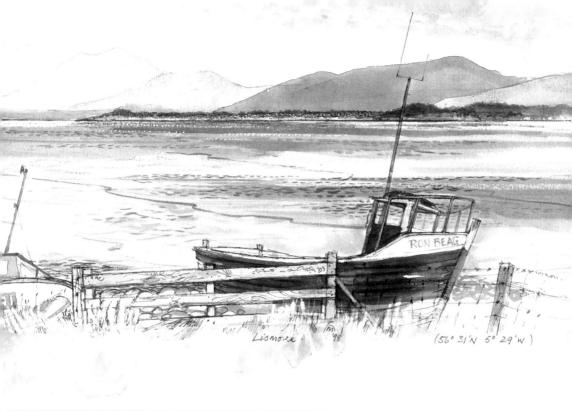

Friday Dihaoine	St Swithin's Day Là Fhèill Màrtainn Builg	15

Saturday Disathairne	16

,			
	Sunday Didòmhnaich	1	7

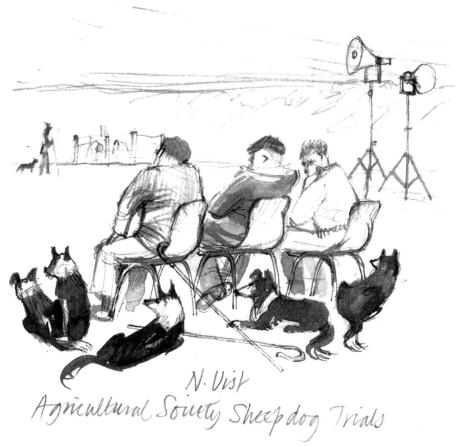

	An t-Iuchar
Monday Diluain	18
Tuesday Dimàirt	19
Wednesday Diciadain	20
Thursday Diardaoin	21
Friday Dihaoine	22
Saturday Disathairne	23
Sunday Didòmhnaich	24

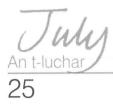

26 Tuesday Dimàirt

Wednesday Diciadain 27

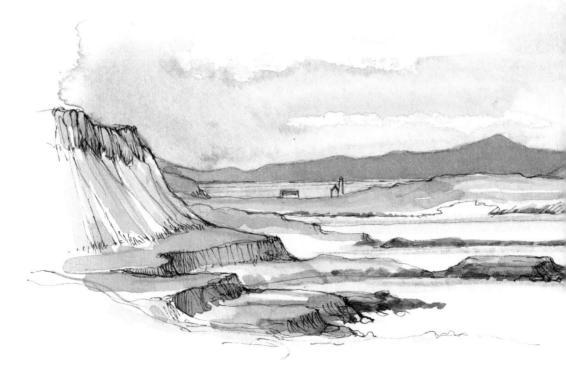

Friday Dihaoine	29
Saturday Disathairne	30
Sunday Didòmhnaich	31

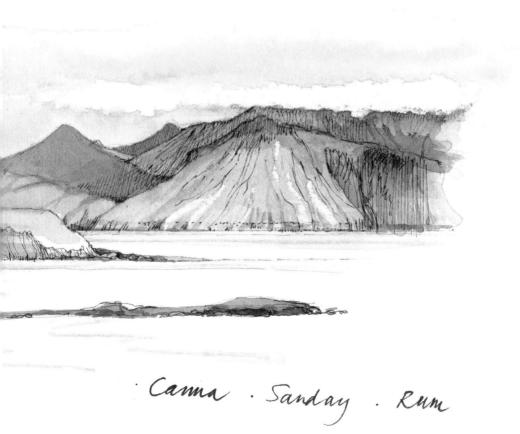

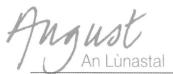

1	An Lunastal	
1	Lammas Lùnastal	Monday Diluain
	Bank Holiday (Scotland) Là-fèill Banca	
2		Tuesday Dimàirt
_		
3		Wednesday Diciadain
4		Thursday Diardaoin
5		Friday Dihaoine
5		That shaone
6		Saturday Disathairne
7		Sunday Didòmhnaich
,		-

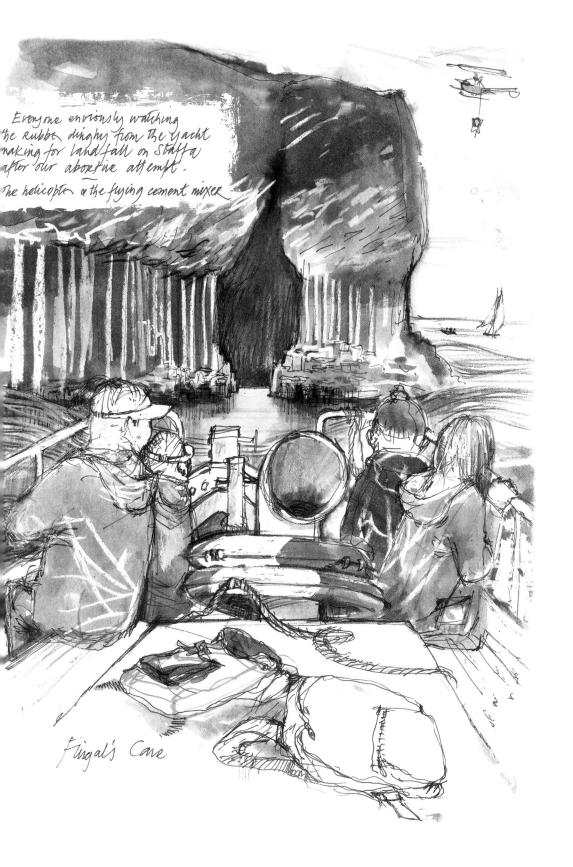

9 Tuesday Dimàirt

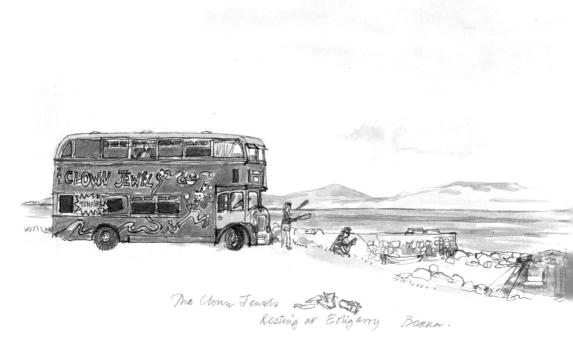

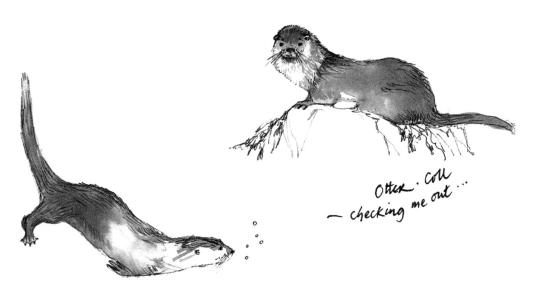

Thursday Diardaoin	11
Friday Dihaoine	12

Sunday Didòmhnaich	14

Saturday Disathairne

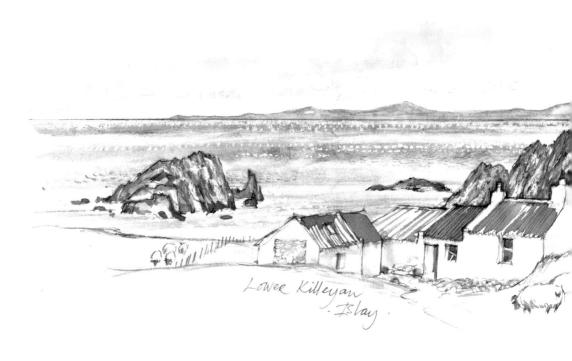

16

Tuesday Dimàirt

17

Thursday Diardaoin	18
Friday Dihaoine	19
Saturday Disathairne	20
Sunday Didòmhnaich	21

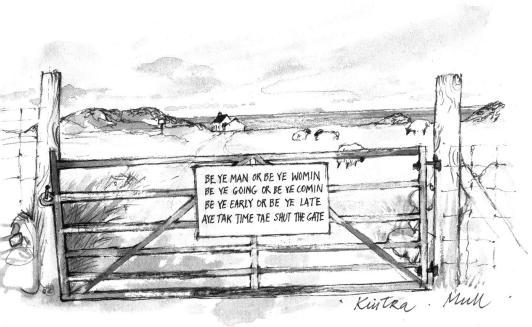

23 Tuesday Dimàirt

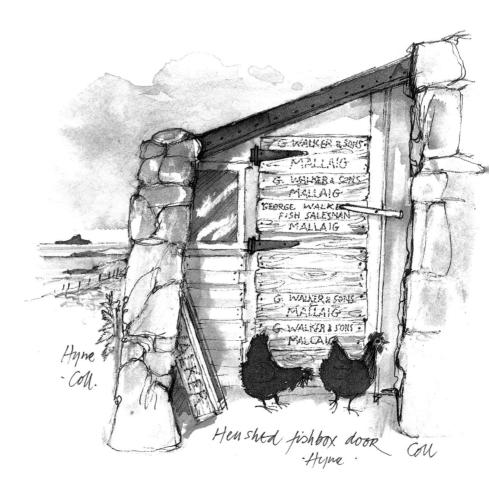

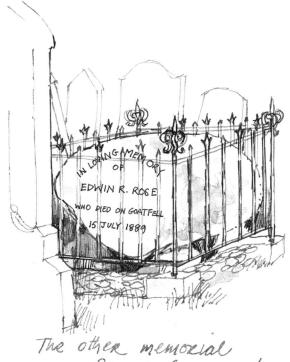

The other memorial Sanuax Graveyard.

Thursday Diardaoin	25
Friday Dihaoine	26
Saturday Disathairne	27

Sunday Didòmhnaich

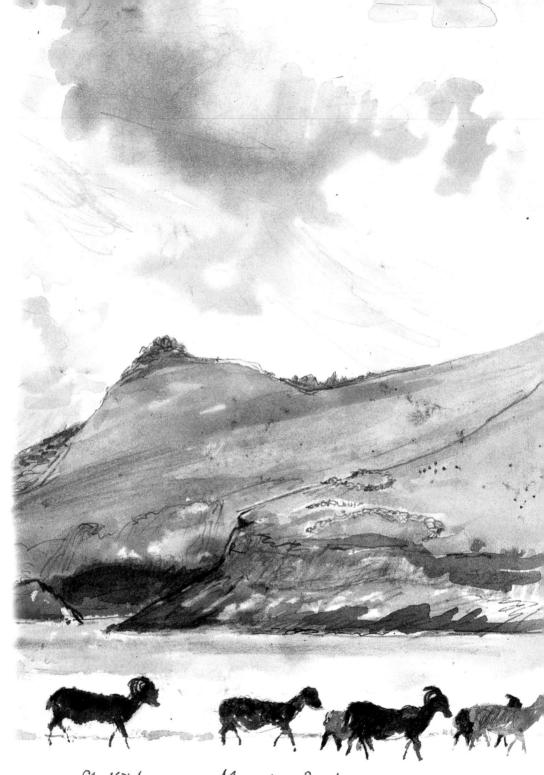

St. Kilda. March Past.

An Lùnastal September An t-Sultain

Monday Diluain

Summer Bank Holiday (not Scotland)

Là-fèill Banca an t-Samhraidh

Tuesday Dimàirt	20
nucsuay Diment	30
Wodpoodey Digiodalia	0.1
Wednesday Diciadain	31
Thursday Diardaoin	1
Friday Dihaoine	2
Saturday Disathairne	3
Sunday Didòmhnaich	4

S	Member An t-Sultain	

5	Monday Diluain
6	Tuesday Dimàirt
7	Wednesday Diciadain
0	Thursday Diardaoin
8	muroday energiani
9	Friday Dihaoine
10	Saturday Disathairne
11	Sunday Didòmhnaich

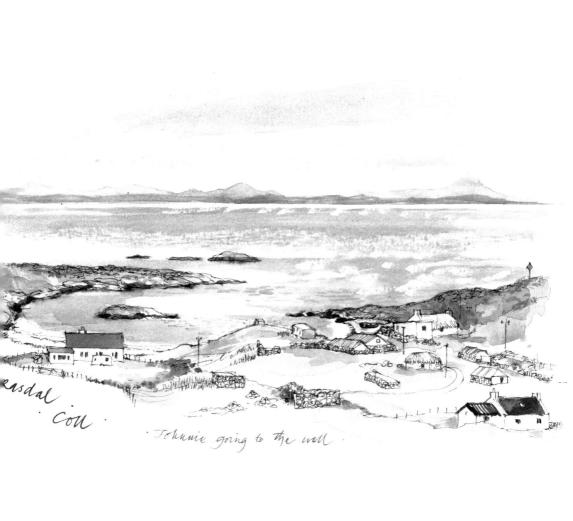

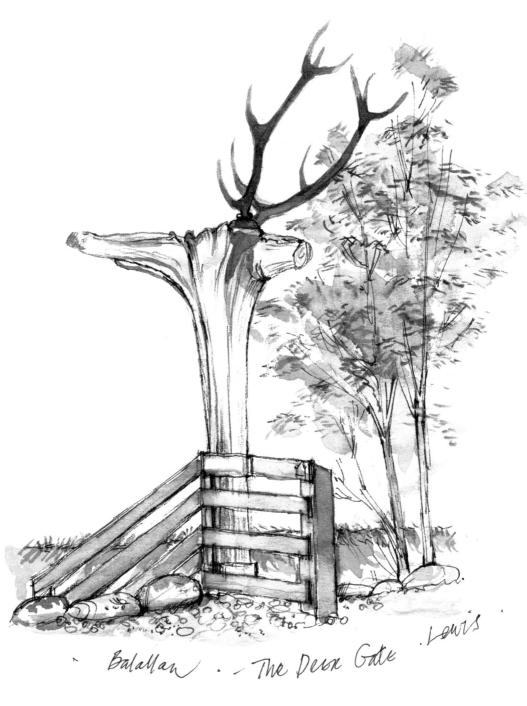

Balallan .

Monday Diluain	12
Tuesday Dimàirt	13
Wednesday Diciadain	14
Thursday Diardaoin	15
Friday Dihaoine	16
Saturday Disathairne	17
Sunday Didòmhnaich	18

20 Tuesday Dimàirt Holy Isle Lighthouse

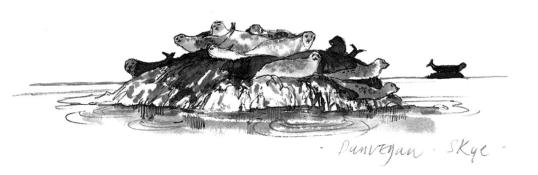

Wednesday Diciadain		21
Thursday Diardaoin		22
Friday Dihaoine	Autumnal Equinox Co-fhad-thràth an Fhoghair	23
Saturday Disathairne		24

Sunday Didòmhnaich

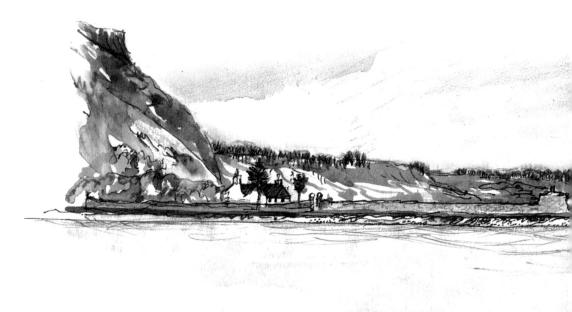

Rubha nan Gall Mull:

5	extember	R
	An t-Sultain	

26 Monday Diluain

27 Tuesday Dimàirt

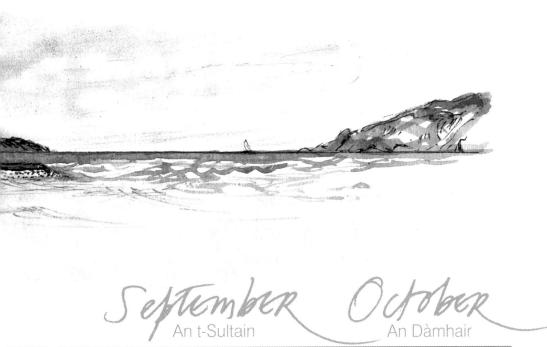

Thursday Diardaoin

29

Friday Di	haoine
-----------	--------

30

	.,,,,,,,,,,,,,,,,,,,,,,,,,,,,,,,,,,,,,,
Saturday	Disathairne

1

4 Tuesday Dimàirt

5 Wednesday Diciadain

6 Thursday Diardaoin

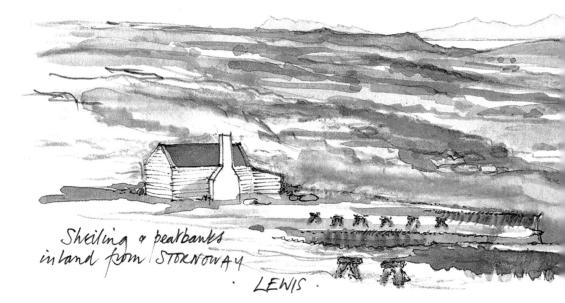

Friday Dihaoine	7
Saturday Disathairne	8
Sunday Didòmhnaich	9

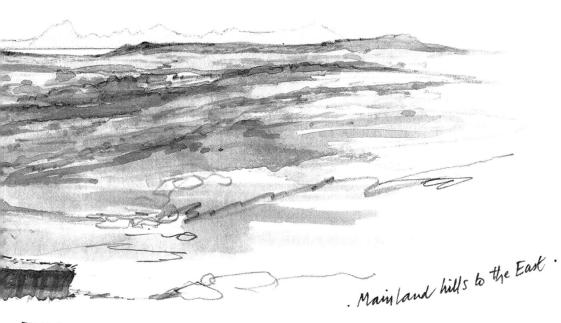

· TUESPAY is a good day for reaping...

11 Tuesday Dimàirt

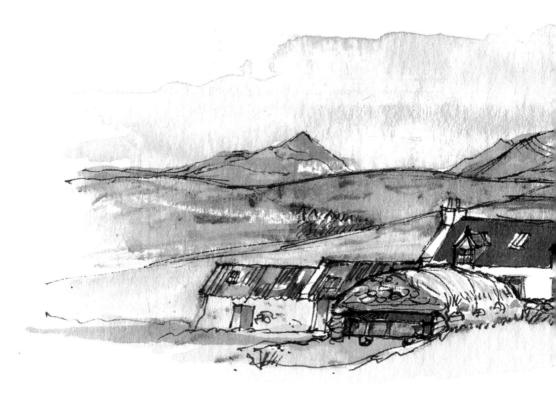

Thursday Diardaoin	13
Friday Dihaoine	14
Saturday Disathairne	15
Sunday Didòmhnaich	16
	and the same
The state of the s	
Crofthouses . Juna .	

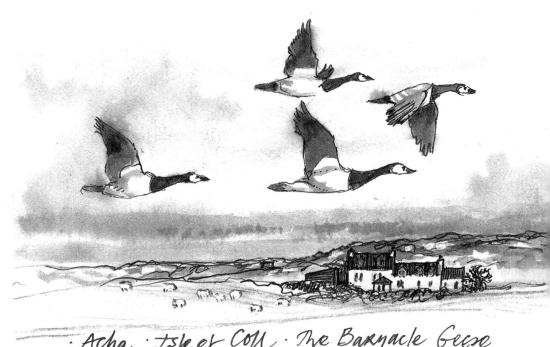

· Acha : Isle of Coll · The Bannacle Geese are back ...

	All Dallilall
Monday Diluain	17
Tuesday Dimàirt	18
Wednesday Diciadain	19
Thursday Diardaoin	20
Friday Dihaoine	21
Saturday Disathairne	22
Sunday Didòmhnaich	23

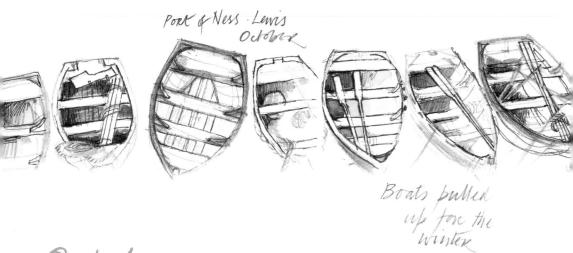

24

Monday Diluain

25 Tuesday Dimàirt

26 Wednesday Diciadain

27 Thursday Diardaoin

Friday Dihaoine	28
Saturday Disathairne	29

Sunday Didòmhnaich

British Summer Time ends Crìoch Uair Shamhraidh Bhreatainn

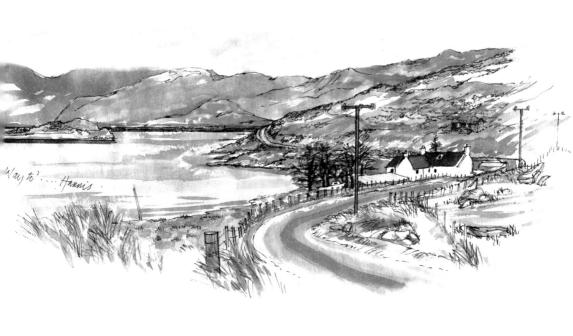

31	Hallowe'en	Oidhche	Shamhna	
----	------------	---------	---------	--

1	All Saints' Day Fèill nan Uile Naomh	Tuesday Dimàirt
2		Wednesday Diciadain
3		Thursday Diardaoin
4		Friday Dihaoine
5	Guy Fawkes Night Oidhche Ghuy Fawkes	Saturday Disathairne
6		Sunday Didòmhnaich

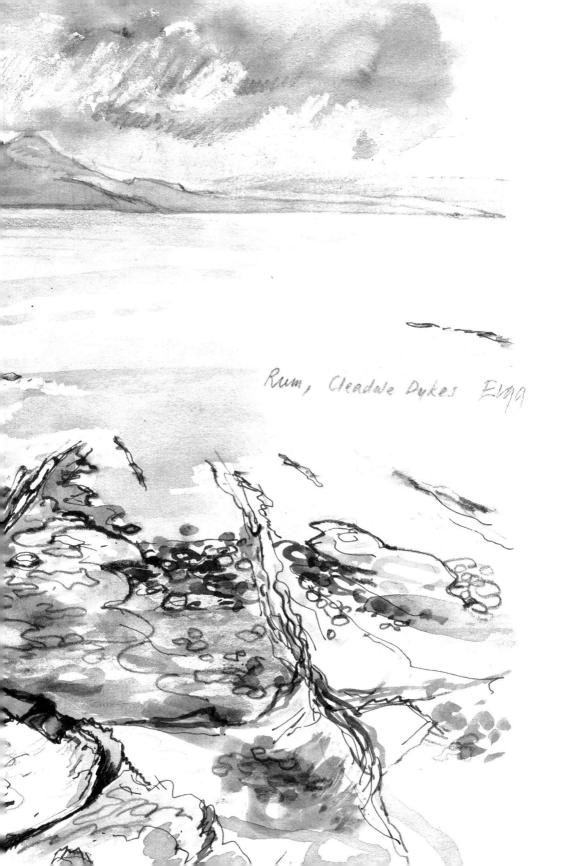

8 Tuesday Dimàirt

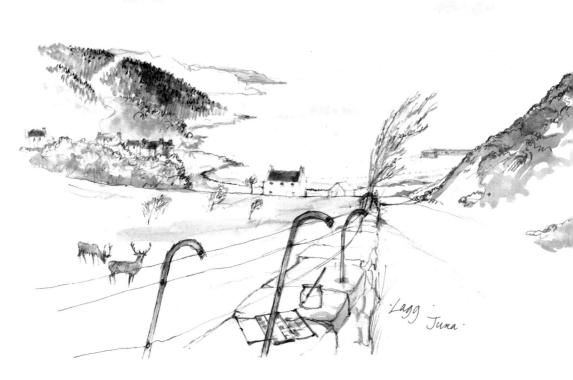

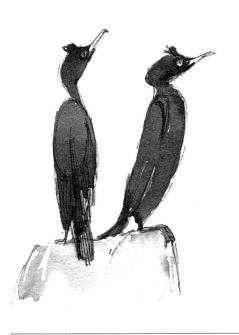

Friday Dihaoine

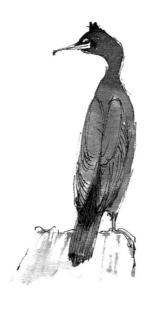

Martinmas Là Fhèill Màrtainn

Shags Muck

Thursday Diardaoin 10

Saturday Disathairne 12

Sunday Didòmhnaich Remembrance Sunday

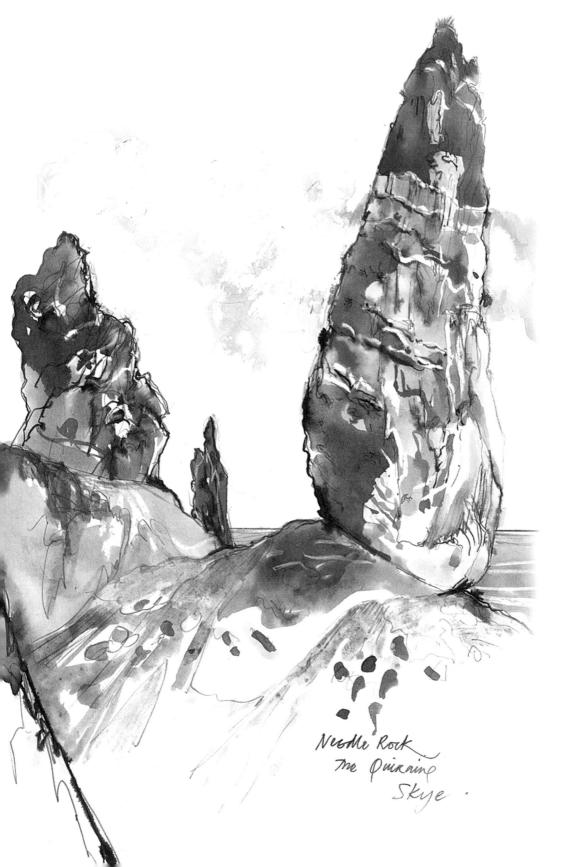

	An t-Samhain
Monday Diluain	14
Tuesday Dimàirt	15
Wednesday Diciadain	16
Thursday Diardaoin	17
Friday Dihaoine	18
Saturday Disathairne	19
Sunday Didòmhnaich	20

22

Tuesday Dimàirt

23

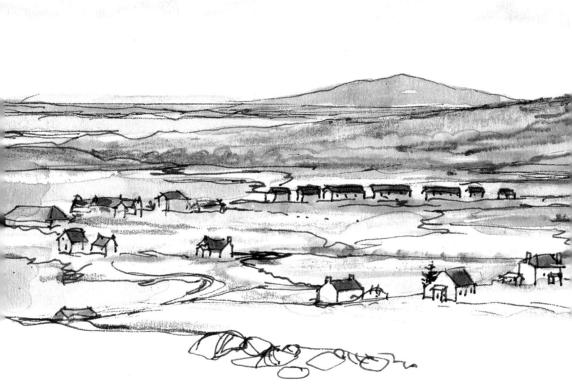

Sunday [THE SECOND CONTRACTOR OF THE SECOND CONTRACTOR	27
Saturday	Disatha	airne			26
Friday Di	haoine		 		25
Tiaroaay	Diarda	V11 1			24

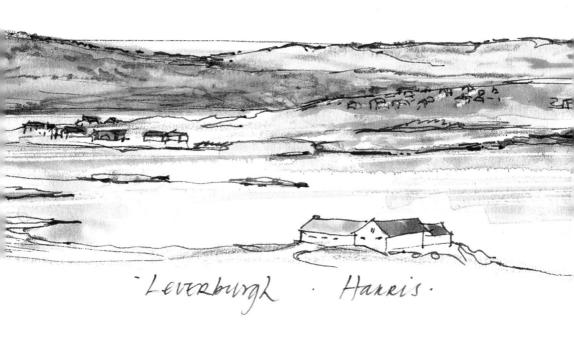

November De An t-Samhain An

December An Dùbhlachd

Monday Diluain

29		Tuesday Dimàirt
20		
30	St Andrew's Day Là an Naoimh Anndras Bank Holiday (Scotland) Là-fèill Banca	Wednesday Diciadain
1		Thursday Diardaoin
2		Friday Dihaoine
3		Saturday Disathairne
4		Sunday Didòmhnaich

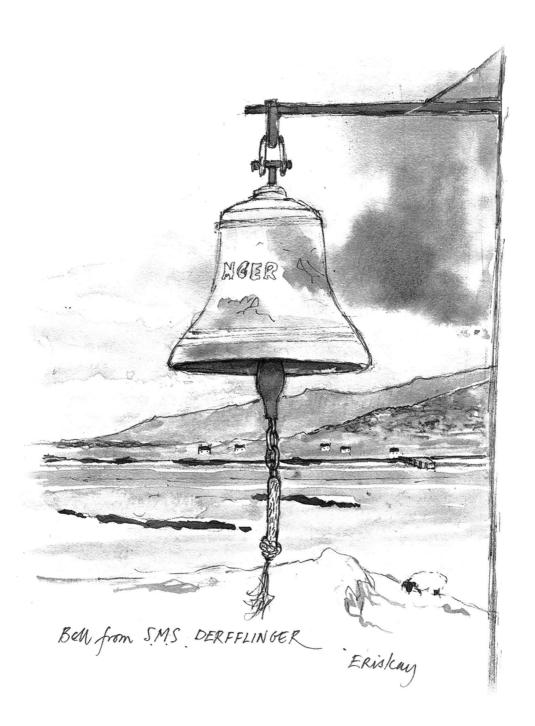

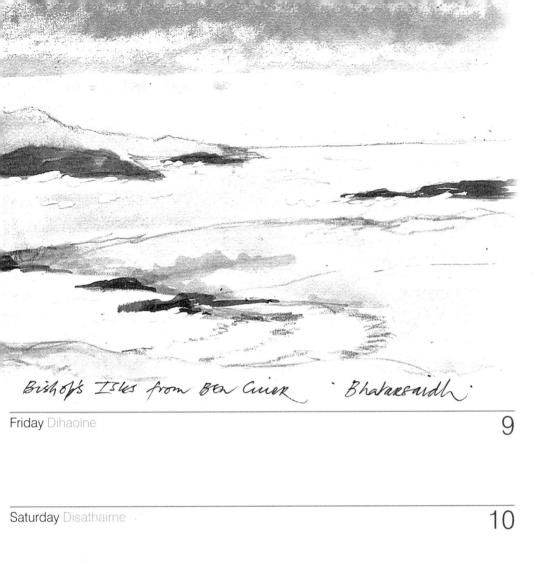

Sunday Didòmhnaich

D	ecem ber An Dùbhlachd
	10

Monday Diluain 12 13 Tuesday Dimàirt 14 Wednesday Diciadain 15 Thursday Diardaoin 16 Friday Dihaoine 17 Saturday Disathairne

18 Sunday Didòmhnaich

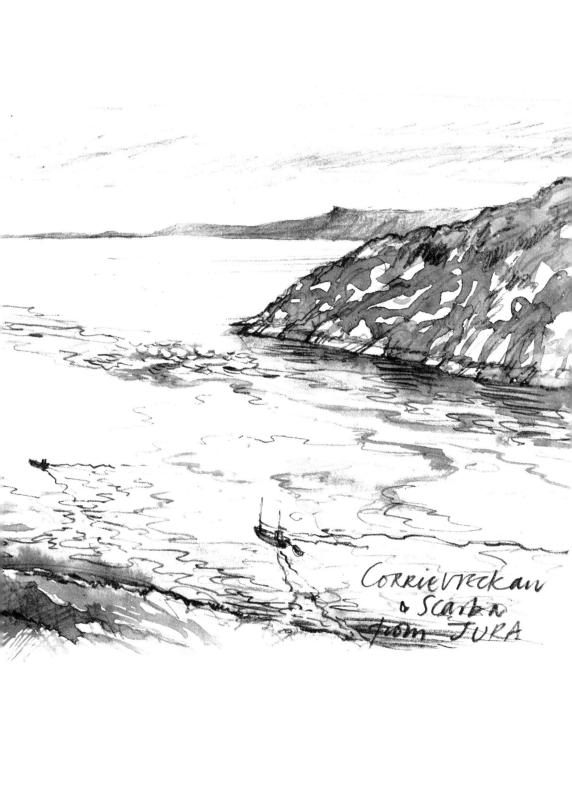

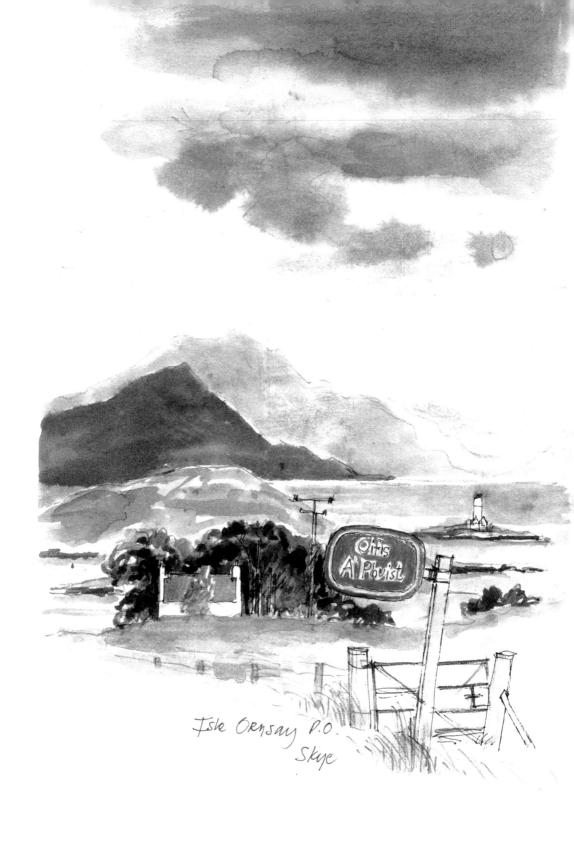

Boxing Day Là nam Bogsa
Bank Holiday Là-fèill Banca

Monday Diluain

27 Bank Holiday Là-fèill Banca

Tuesday Dimàirt

28

Wednesday Diciadain

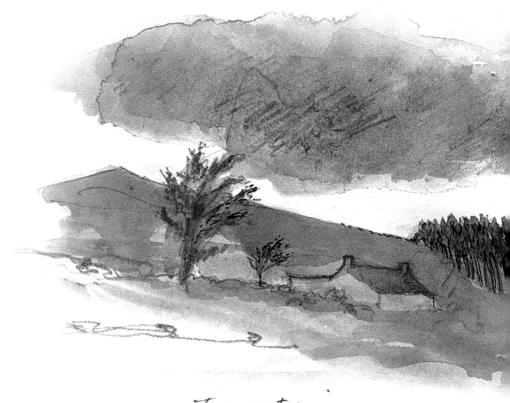

· Tura · Evening

DECEMBER JANUARY 2023 An Dùbhlachd Am Faoilleach Thursday Diardaoin 29

Friday Dihaoine 30

Saturday Disathairne Hogmanay Oidhche Challainn 31

Sunday Didòmhnaich New Year's Day Là na Bliadhn' Ùire

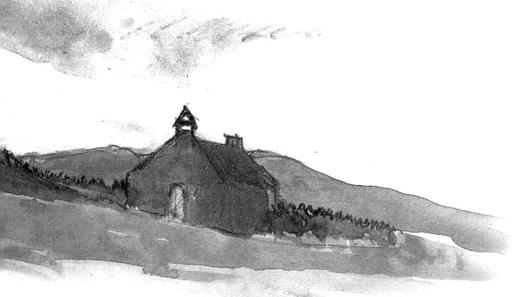

Above Corean Sands

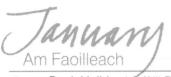

2 Bank Holiday La-fèill Banca

Monday Diluain

3 Bank Holiday (Scotland) Là-fèill Banca Tuesday Dimàirt

4 Wednesday Diciadain

5 Thursday Diardaoin

6 Friday Dihaoine

7 Saturday Disathairne

8 Sunday Didòmhnaich

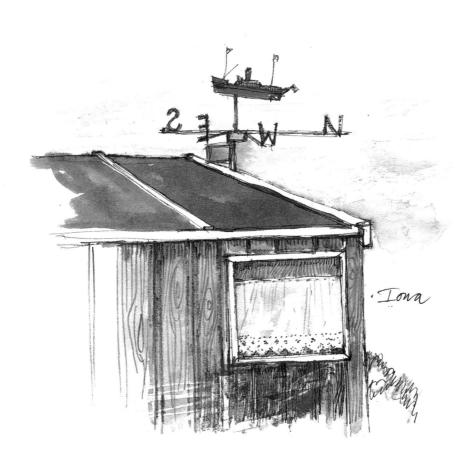

1	New Year's Day Là na Bliadhn' Ùire	Sunday Didòmhnaich
2	Bank Holiday Là-fèill Banca	Monday Diluain
3	Bank Holiday (Scotland) Là-fèill Banca	Tuesday Dimàirt
4		Wednesday Diciadain
5		Thursday Diardaoin
6		Friday Dihaoine
7		Saturday Disathairne
8		Sunday Didòmhnaich
9		Monday Diluain
10		Tuesday Dimàirt
11		Wednesday Diciadain
12		Thursday Diardaoin
13		Friday Dihaoine

14		Saturday Disathairne
15		Sunday Didômhnaleh
16		Monday Diluain
17		Tuesday Dimàirt
18		Wednesday Diciadain
19		Thursday Diardaoin
20		Friday Dihaoine
21		Saturday Disathairne
212223		Sunday Didomhnaich
23		Monday Diluain
24		Tuesday Dimàirt
25	Burns Night Fèill Burns	Wednesday Diciadain
26		Thursday Diardaoin
27		Friday Dihaoine
28		Saturday Disatharine
		Sunday Didòmhnaich
29 30		Monday Diluain
31		Tuesday Dimàirt

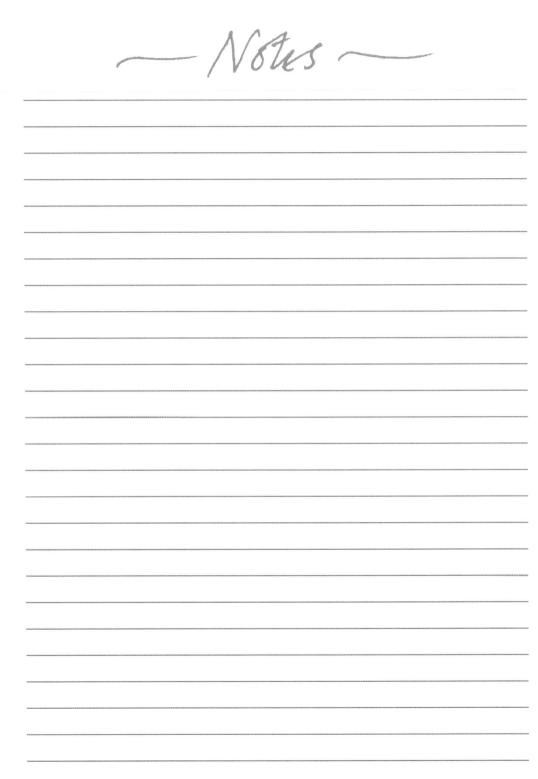

Caledonian MacBrayne Contact Details: Enquiries and Reservations: 0800 066 5000 www.calmac.co.uk

Hebridean Celtic Festival, Isle of Lewis www.hebceltfest.com

Royal National Mòd: www.ancomunn.co.uk

Fèisean nan Gàidheal: www.feisean.org

Shipping Forecast BBC Radio 4 – 92.4–94.6 FM, 1515m (198kHz): 00:48, 05:20, 12:01, 17:54

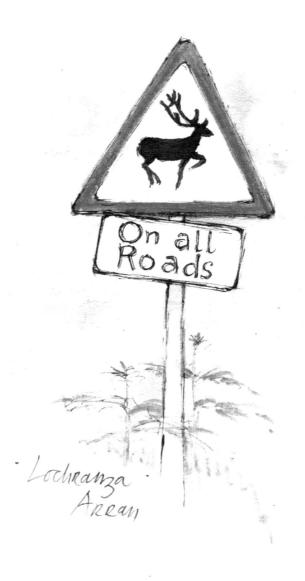